どんぐりと山猫

宮沢賢治・作
田島征三・絵

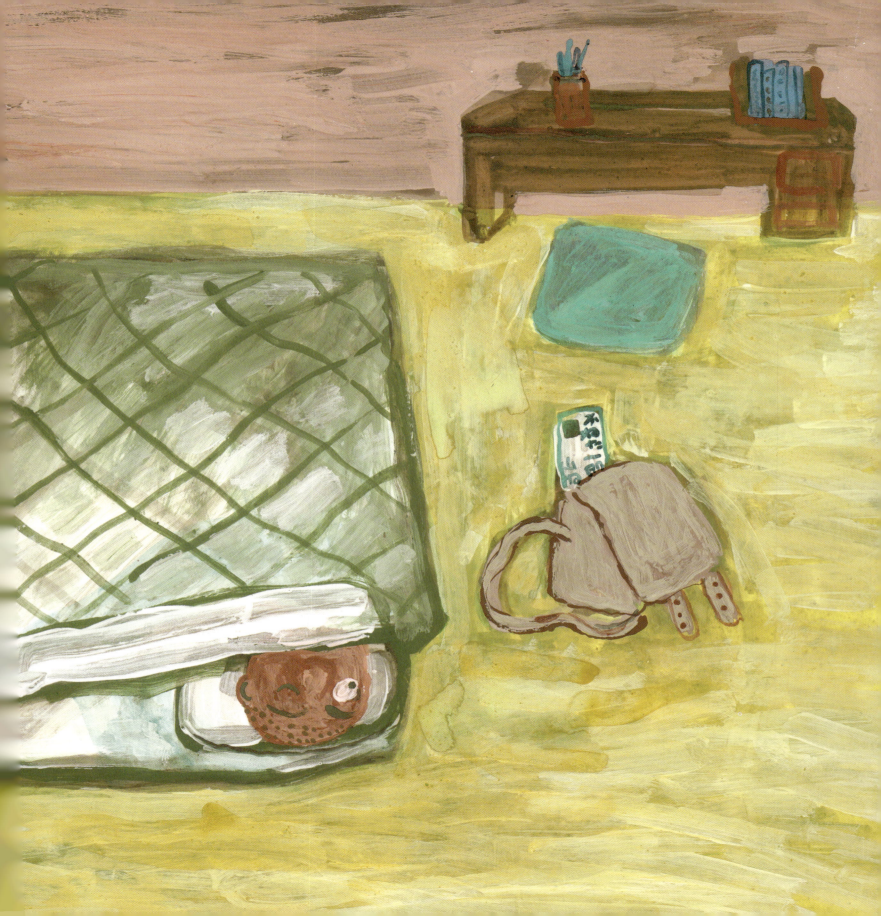

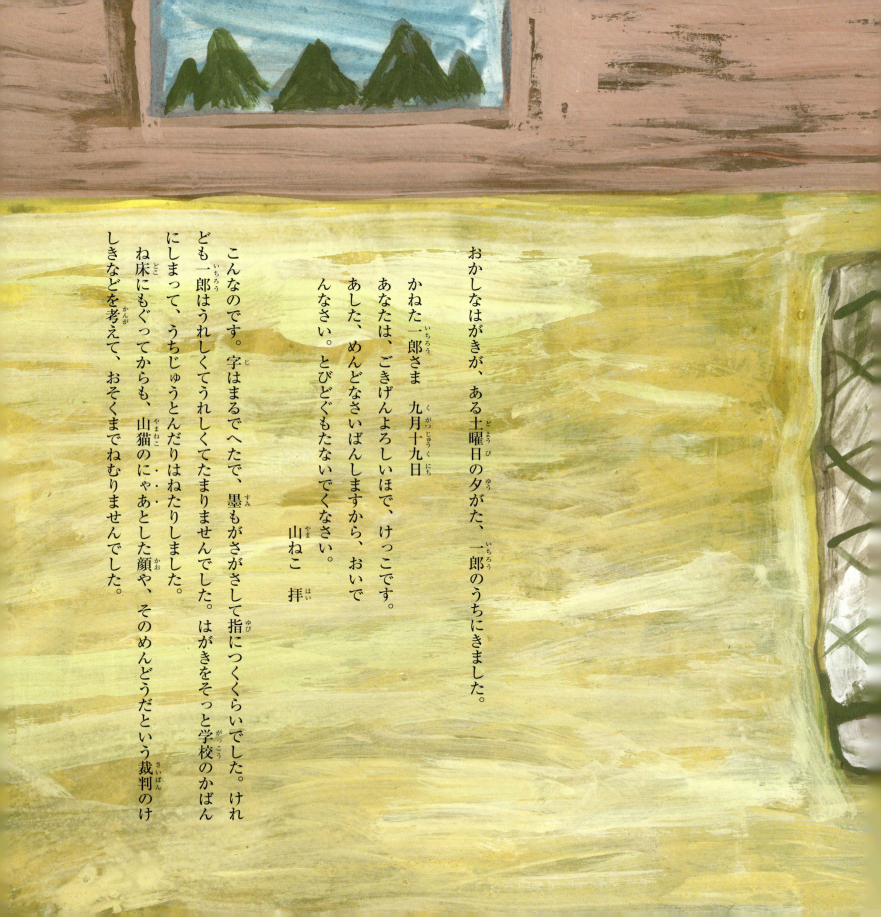

おかしなはがきが、ある土曜日の夕がた、一郎のうちにきました。

　かねた一郎さま　九月十九日
　あなたは、ごきげんよろしいほで、けっこです。
　あした、めんどなさいばんしますから、おいでんなさい。とびどぐもたないでくなさい。
　　　　　　　　　　山ねこ　拝

こんなのです。字はまるでへたで、墨もがさがさして指につくくらいでした。けれども一郎はうれしくてうれしくてたまりませんでした。はがきをそっと学校のかばんにしまって、うちじゅうとんだりはねたりしました。ね床にもぐってからも、山猫のにゃあとした顔や、そのめんどうだという裁判のけしきなどを考えて、おそくまでねむりませんでした。

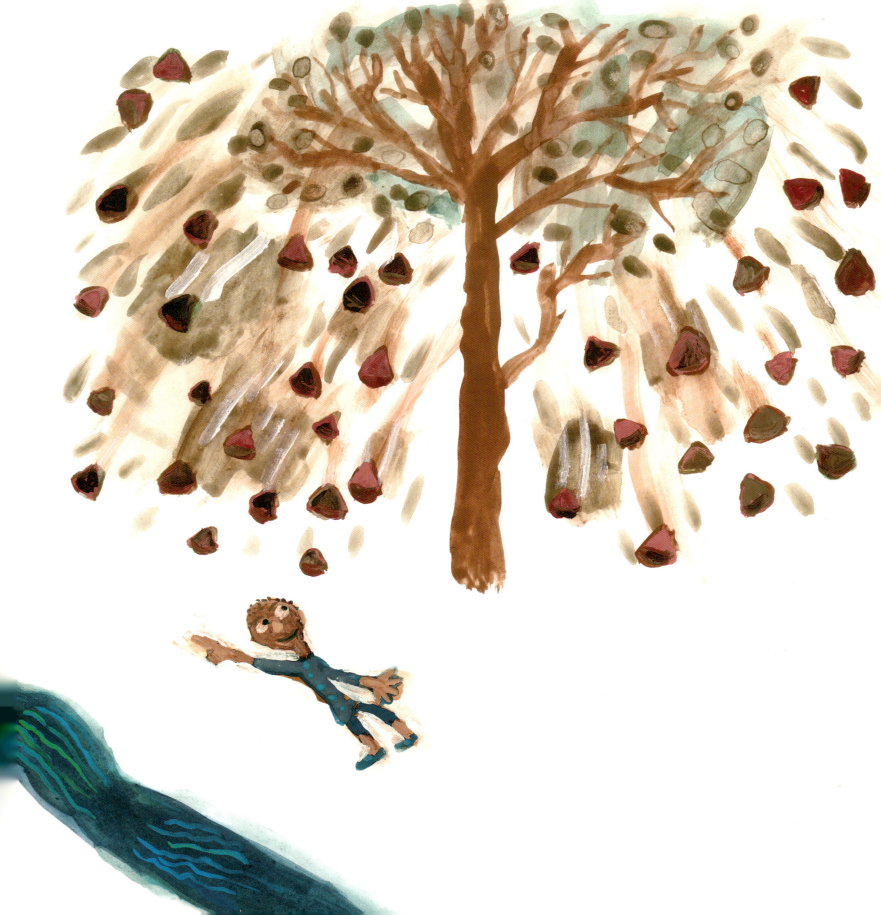

けれども、一郎が眼をさましたときは、もうすっかり明るくなっていました。おもてにでてみると、まわりの山は、みんなたったいまできたばかりのようにうるうるりあがって、まっ青なそらのしたにならんでいました。一郎はいそいでごはんをたべて、ひとり谷川に沿ったこみちを、かみの方へのぼって行きました。すきとおった風がざあっと吹くと、栗の木はばらばらと実をおとしました。
一郎は栗の木をみあげて、
「栗の木、栗の木、やまねこがここを通らなかったかい。」
とききました。栗の木はちょっとしずかになって、
「やまねこなら、けさはやく、馬車でひがしの方へ飛んで行きましたよ。」
と答えました。
「東ならぼくのいく方だねえ、おかしいな、とにかくもっといってみよう。栗の木ありがとう。」
栗の木はだまってまた実をばらばらとおとしました。

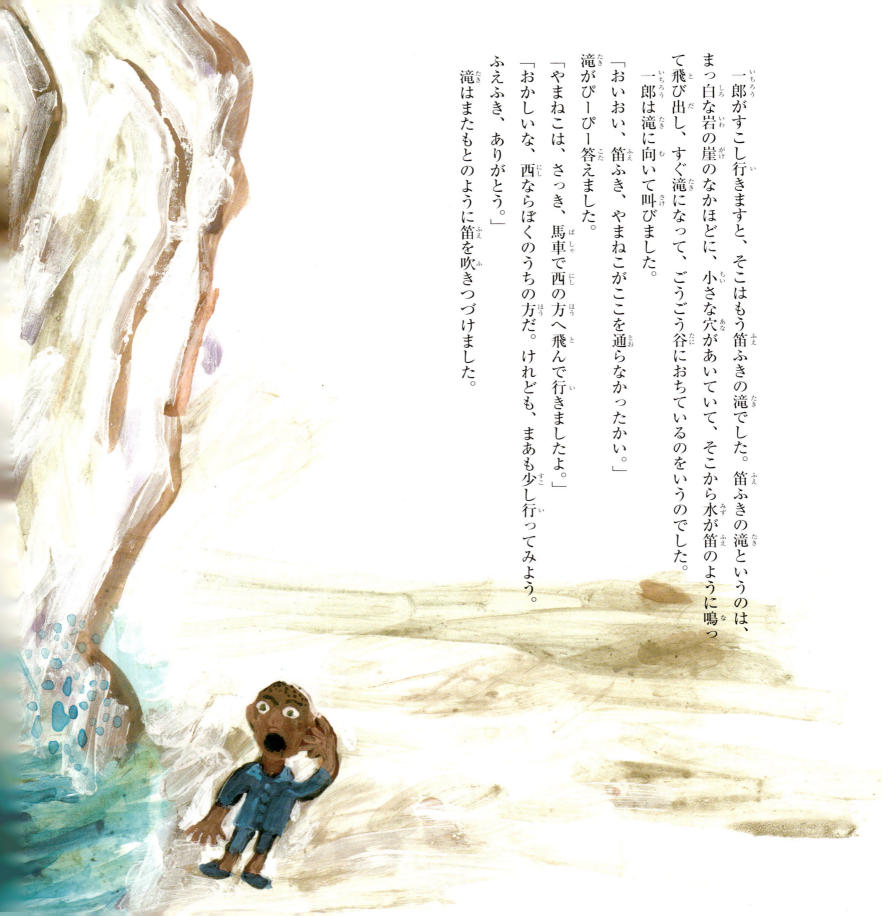

一郎がすこし行きますと、そこはもう笛ふきの滝でした。笛ふきの滝というのは、まっ白な岩の崖のなかほどに、小さな穴があいていて、そこから水が笛のように鳴って飛び出し、すぐ滝になって、ごうごう谷におちているのをいうのでした。
一郎は滝に向いて叫びました。
「おいおい、笛ふき、やまねこがここを通らなかったかい。」
滝がぴーぴー答えました。
「やまねこは、さっき、馬車で西の方へ飛んで行きましたよ。」
「おかしいな、西ならぼくのうちの方だ。けれども、まあも少し行ってみよう。ふえふき、ありがとう。」
滝はまたもとのように笛を吹きつづけました。

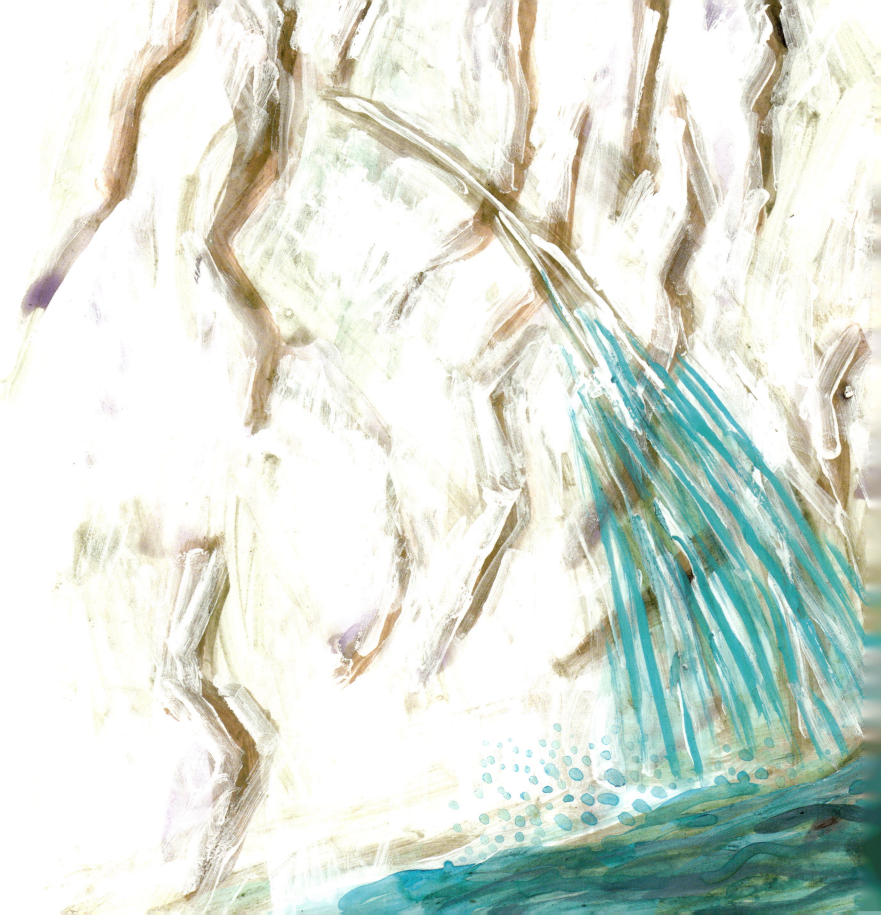

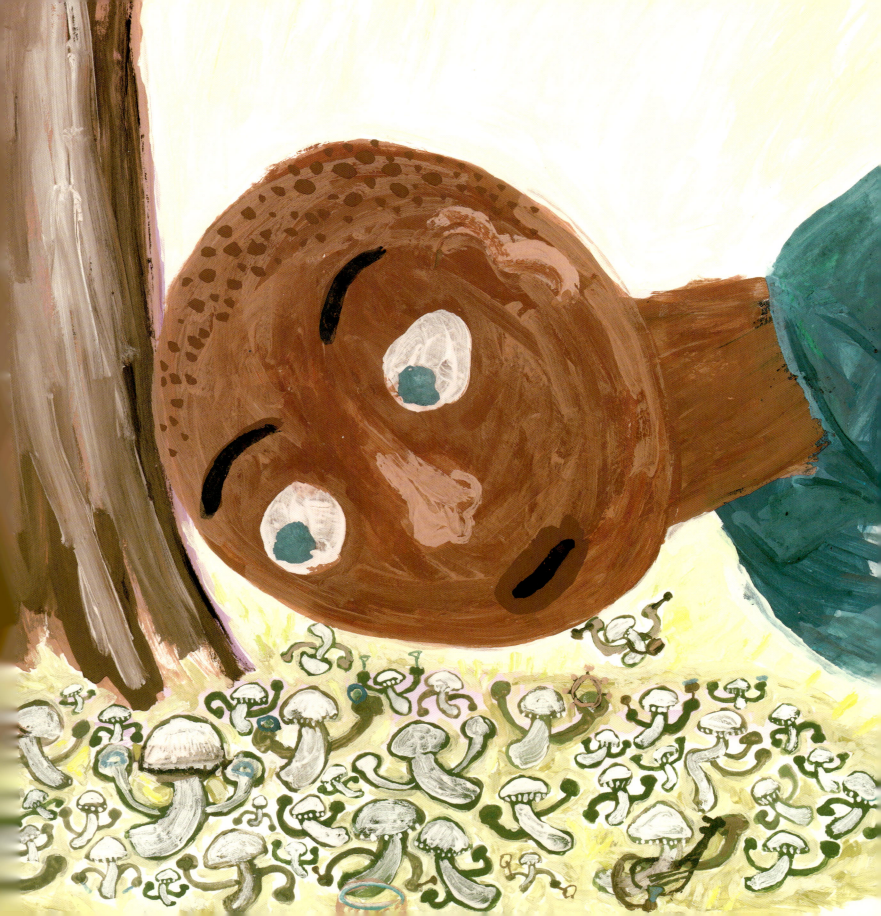

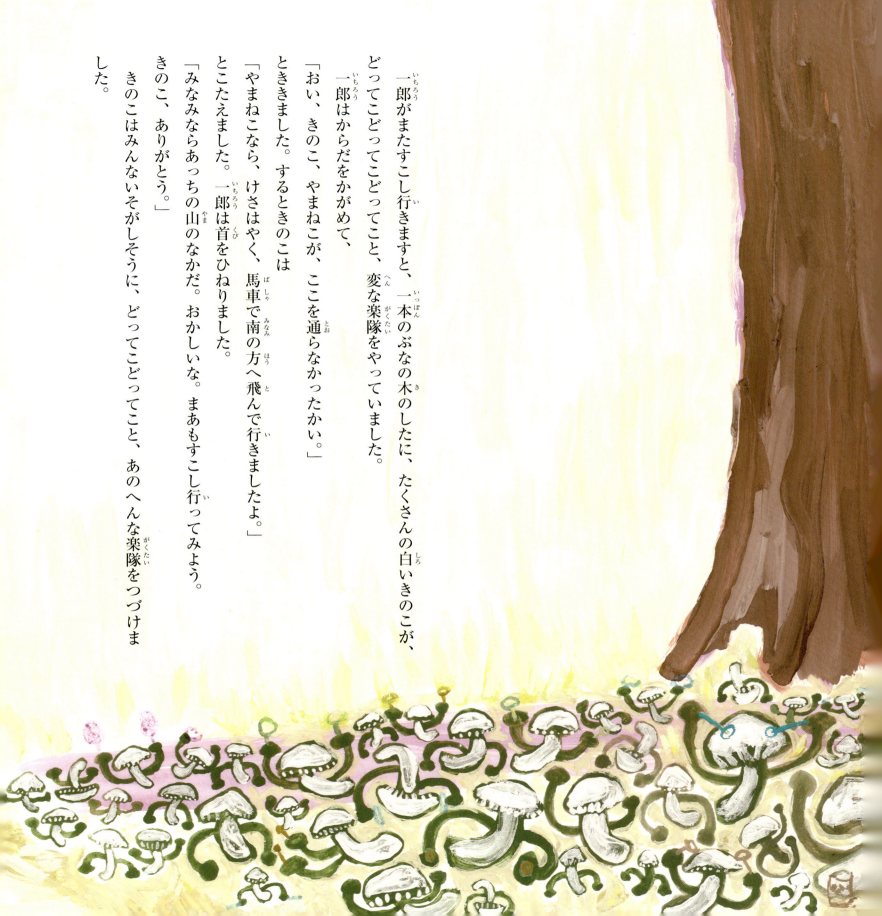

一郎がまたすこし行きますと、一本のぶなの木のしたに、たくさんの白いきのこが、どってこどってこと、変な楽隊をやっていました。
一郎はからだをかがめて、
「おい、きのこ、やまねこが、ここを通らなかったかい。」
とききました。するときのこは
「やまねこなら、けさはやく、馬車で南の方へ飛んで行きましたよ。」
とこたえました。一郎は首をひねりました。
「みなみならあっちの山のなかだ。おかしいな。まあもすこし行ってみよう。きのこ、ありがとう。」
きのこはみんないそがしそうに、どってこどってこと、あのへんな楽隊をつづけました。

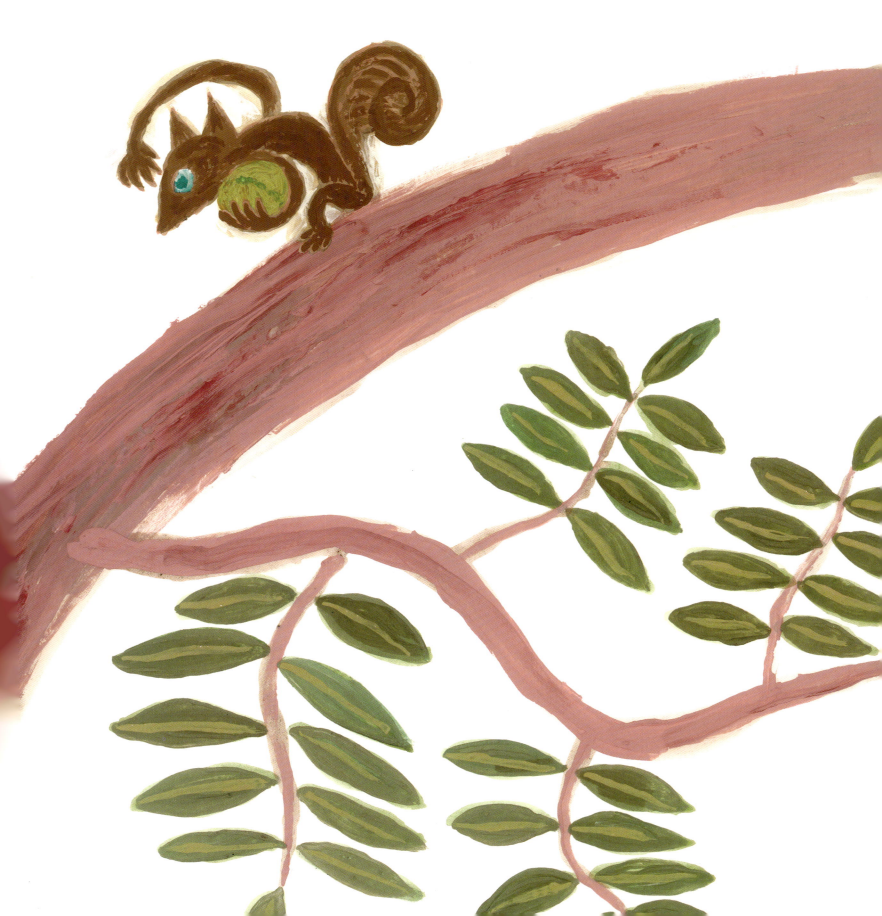

一郎はまたすこし行きました。すると一本のくるみの木の梢を、栗鼠がぴょんとんでいました。一郎はすぐ手まねぎしてそれをとめて、
「おい、りす、やまねこがここを通らなかったかい。」とたずねました。
するとりすは、木の上から、額に手をかざして、一郎を見ながらこたえました。
「やまねこなら、けさまだくらいうちに馬車でみなみの方へ飛んで行きましたよ。」
「みなみへ行ったなんて、二とこでそんなことを言うのはおかしいなあ。けれどもまあもすこし行ってみよう。りす、ありがとう。」りすはもう居ませんでした。ただくるみのいちばん上の枝がゆれ、となりのぶなの葉がちらっとひかっただけでした。

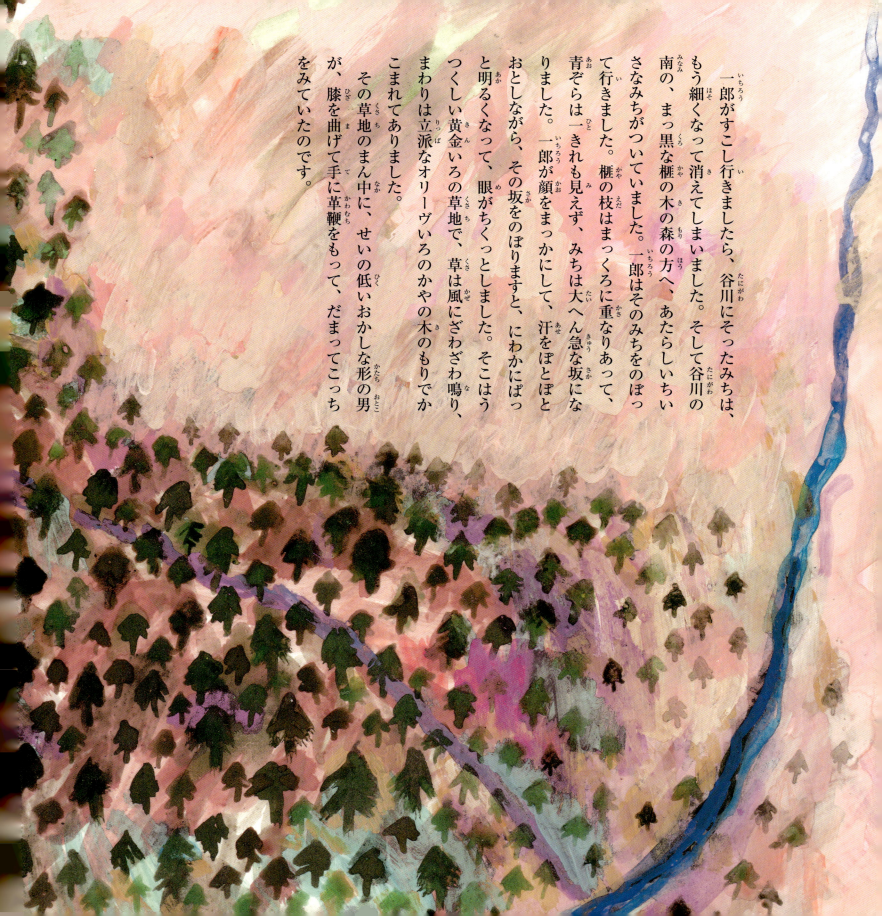

一郎がすこし行きましたら、谷川にそったみちは、もう細くなって消えてしまいました。そして谷川の南の、まっ黒な榧の木の森の方へ、あたらしいちいさなみちがついていました。榧の枝はまっくろに重なりあって行きました。青ぞらは一きれも見えず、みちは大へん急な坂になりました。一郎が顔をまっかにして、汗をぽとぽとおとしながら、その坂をのぼりますと、にわかにぱっと明るくなって、眼がちくっとしました。そこはうつくしい黄金いろの草地で、草は風にざわざわ鳴り、まわりは立派なオリーヴいろのかやの木のもりでかこまれてありました。

その草地のまん中に、せいの低いおかしな形の男が、膝を曲げて手に革鞭をもって、だまってこっちをみていたのです。

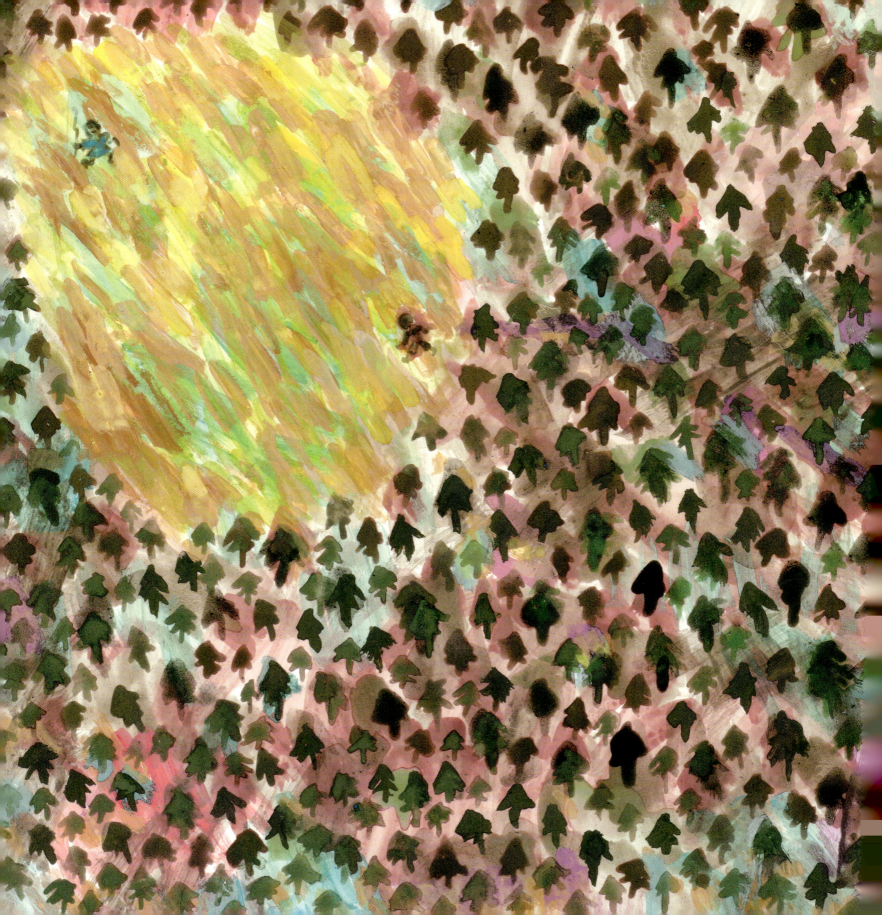

一郎はだんだんそばへ行って、びっくりして立ちどまってしまいました。その男は、片眼で、見えない方の眼は、白くびくびくうごき、上着のような半天のようなへんなものを着て、だいいち足が、ひどくまがって山羊のよう、このにそのあしさきときたら、ごはんをもるへらのかたちだったのです。一郎は気味が悪かったのですが、なるべく落ちついてたずねました。
「あなたは山猫をしりませんか。」
　するとその男は、横眼で一郎の顔を見て、口をまげてにやっとわらって言いました。
「山ねこさまはいますぐに、ここに戻ってお出やるよ。おまえは一郎さんだな。」
　一郎はぎょっとして、一あしうしろにさがって、
「え、ぼく一郎です。けれども、どうしてそれを知ってますか。」と言いました。
　するとその奇体な男はいよいよにやにやしてしまいました。
「そんだら、はがき見だべ。」

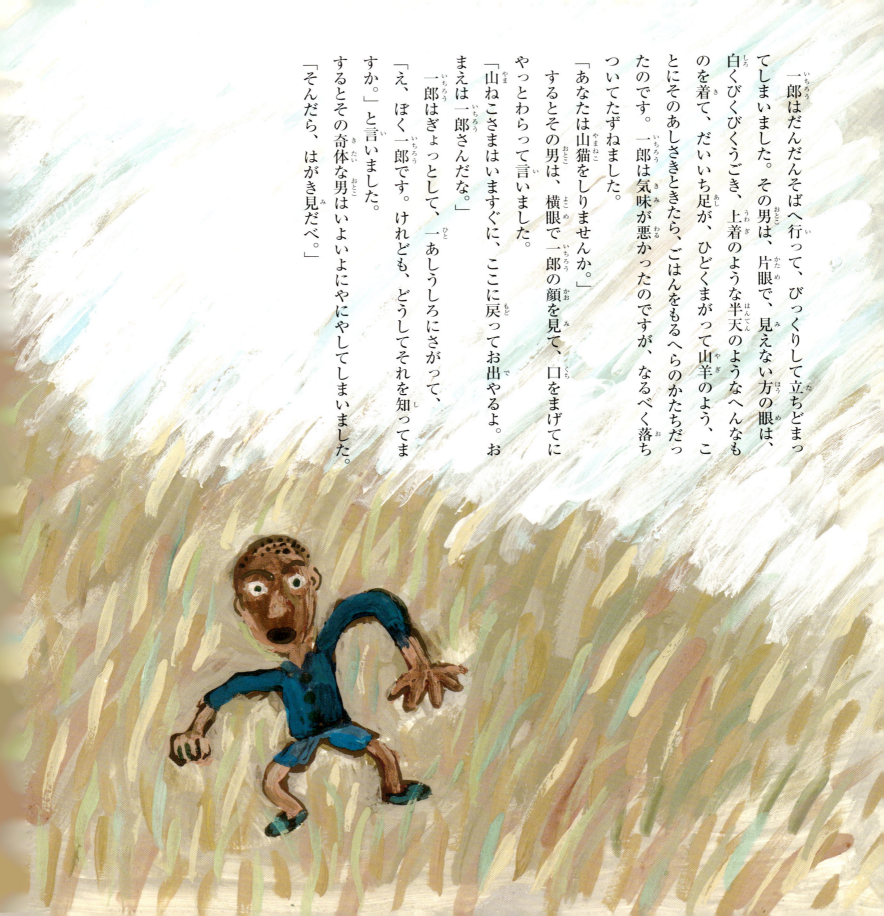

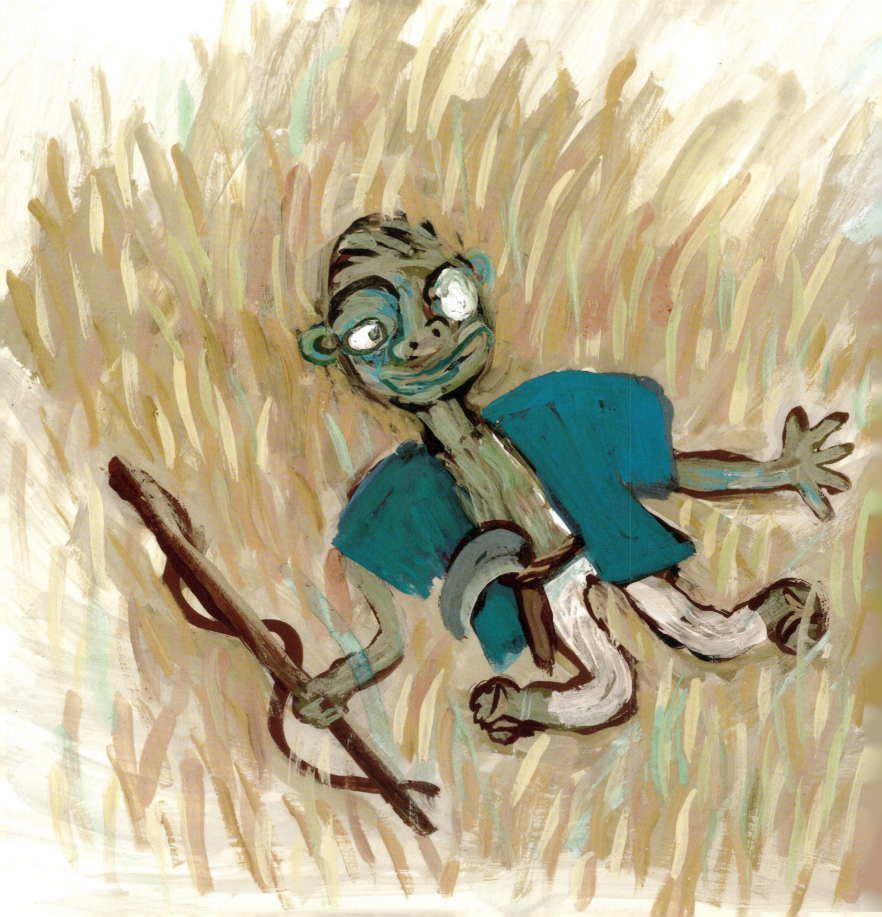

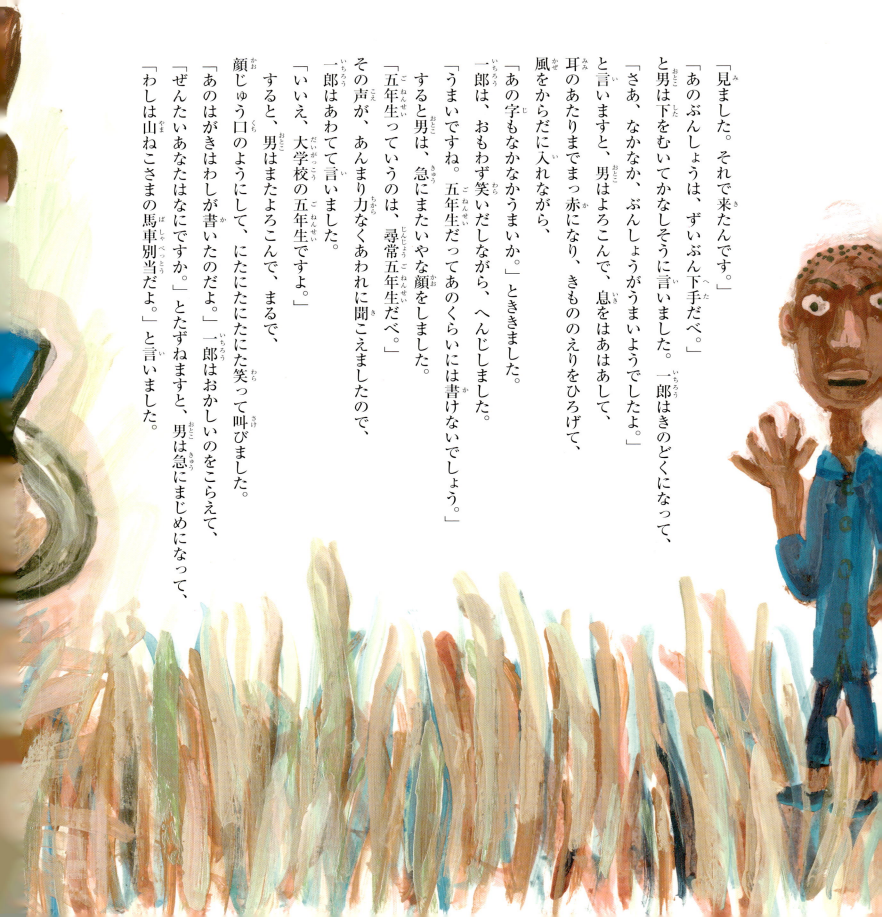

「見ました。それで来たんです。」
「あのぶんしょうは、ずいぶん下手だべ。」
と男は下をむいてかなしそうに言いました。一郎はきのどくになって、
「さあ、なかなか、ぶんしょうがうまいようでしたよ。」
と言いますと、男はよろこんで、息をはあはあして、耳のあたりまでまっ赤になり、きもののえりをひろげて、風をからだに入れながら、
「あの字もなかなかうまいか。」とききました。
一郎は、おもわず笑いだしながら、へんじしました。
「うまいですね。五年生だってあのくらいには書けないでしょう。」
すると男は、急にまたいやな顔をしました。
「五年生っていうのは、尋常五年生だべ。」
その声が、あんまり力なくあわれに聞こえましたので、一郎はあわてて言いました。
「いいえ、大学校の五年生ですよ。」
すると、男はまたよろこんで、まるで、顔じゅう口のようにして、にたにたにた笑って叫びました。
「あのはがきはわしが書いたのだよ。」一郎はおかしいのをこらえて、
「ぜんたいあなたはなにですか。」とたずねますと、男は急にまじめになって、
「わしは山ねこさまの馬車別当だよ。」と言いました。

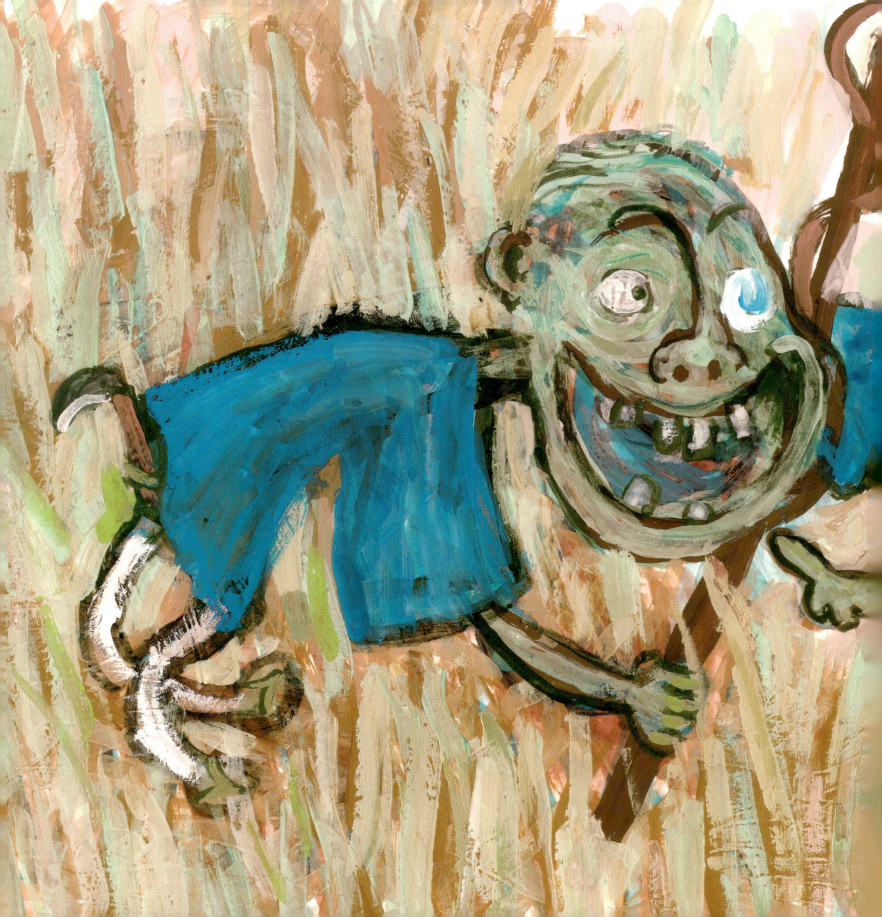

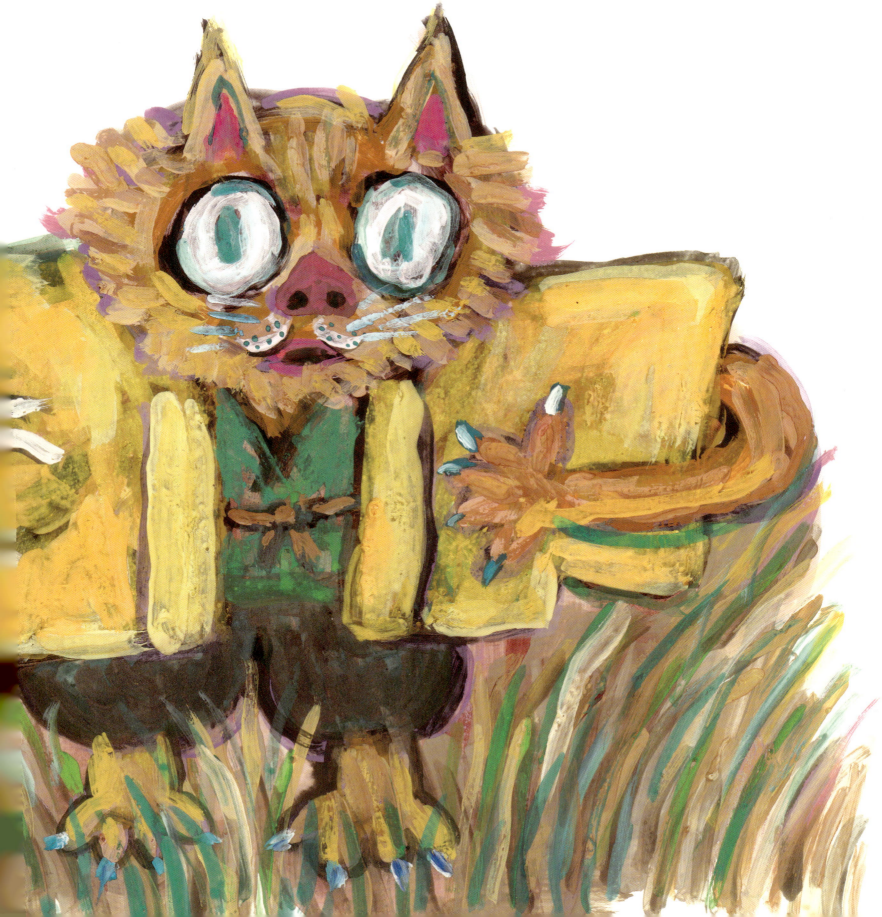

そのとき、風がどうと吹いてきて、草はいちめん波だち、別当は、急にていねいなおじぎをしました。
一郎はおかしいとおもって、ふりかえって見ますと、そこに山猫が、黄いろな陣羽織のようなものを着て、緑いろの眼をまん円にして立っていました。やっぱり山猫の耳は、立って尖っているなと、一郎がおもいましたら、山ねこはぴょこっとおじぎをしました。一郎もていねいに挨拶しました。
「いや、こんにちは、きのうははがきをありがとう。」

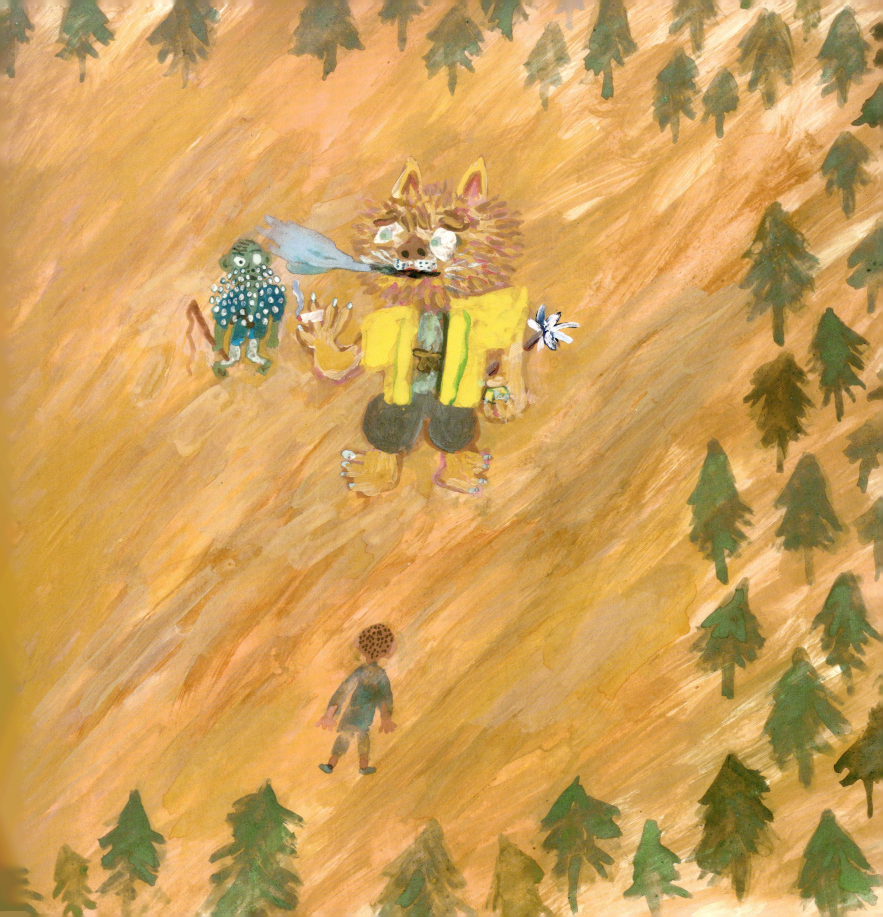

山猫はひげをぴんとひっぱって、腹をつき出して言いました。
「こんにちは、よくいらっしゃいました。じつはおとといから、めんどうなあらそいがおこって、ちょっと裁判にこまりましたので、あなたのお考えを、うかがいたいとおもいましたのです。まあ、ゆっくり、おやすみください。じき、どんぐりどもがまいりましょう。どうもまい年、この裁判でくるしみます。」
山ねこは、ふところから、巻煙草の箱を出して、じぶんが一本くわえ、
「いかがですか。」と一郎に出しました。一郎はびっくりして、
「いいえ。」と言いましたら、山ねこはおおようにわらって、
「ふふん、まだお若いから。」と言いながら、マッチをしゅっと擦って、わざと顔をしかめて、青いけむりをふうと吐きました。山ねこの馬車別当は、気を付けの姿勢で、しゃんと立っていましたが、いかにも、たばこのほしいのをむりにこらえているらしく、なみだをぼろぼろこぼしました。

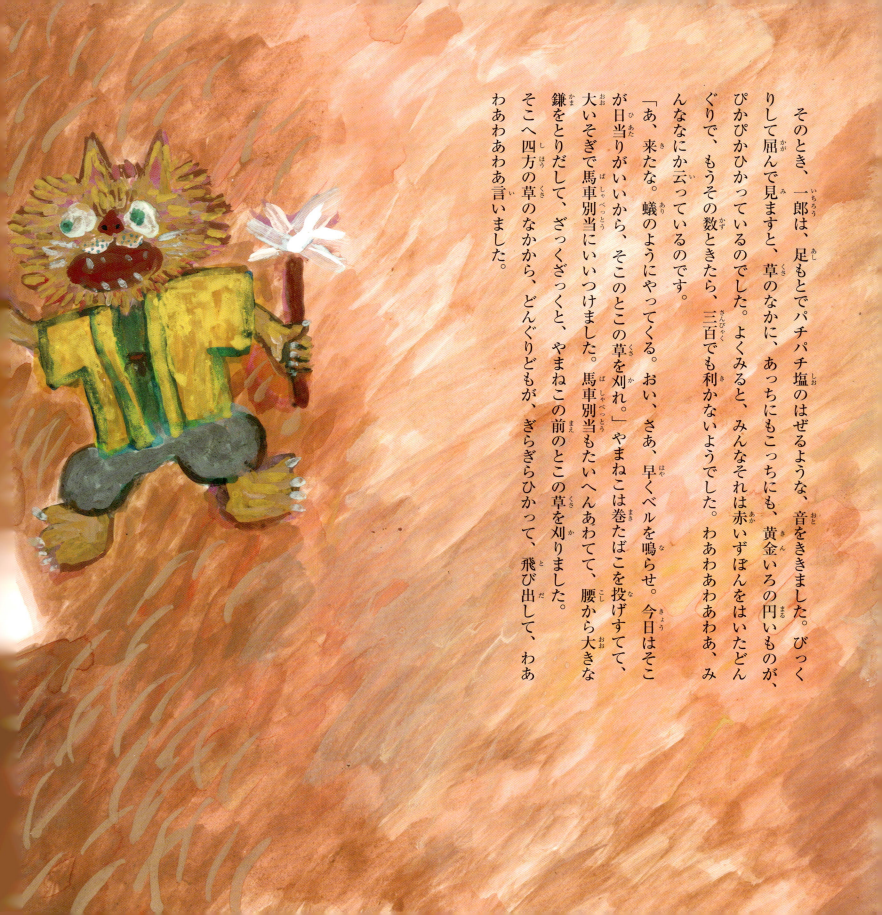

そのとき、一郎は、足もとでパチパチ塩のはぜるような、音をききました。びっくりして届んで見ますと、草のなかに、あっちにもこっちにも、黄金いろの円いものが、ぴかぴかひかっているのでした。よくみると、みんなそれは赤いずぼんをはいたどんぐりで、もうその数ときたら、三百でも利かないようでした。わあわあわあわあ、みんななにか云っているのです。

「あ、来たな。蟻のようにやってくる。おい、さあ、早くベルを鳴らせ。今日はここが日当りがいいから、そこのとこの草を刈れ。」やまねこは巻たばこを投げすてて、大いそぎで馬車別当にいいつけました。馬車別当もたいへんあわてて、腰から大きな鎌をとりだして、ざっくざっくと、やまねこの前のとこの草を刈りました。そこへ四方の草のなかから、どんぐりどもが、ぎらぎらひかって、飛び出して、わあわあわあわあ言いました。

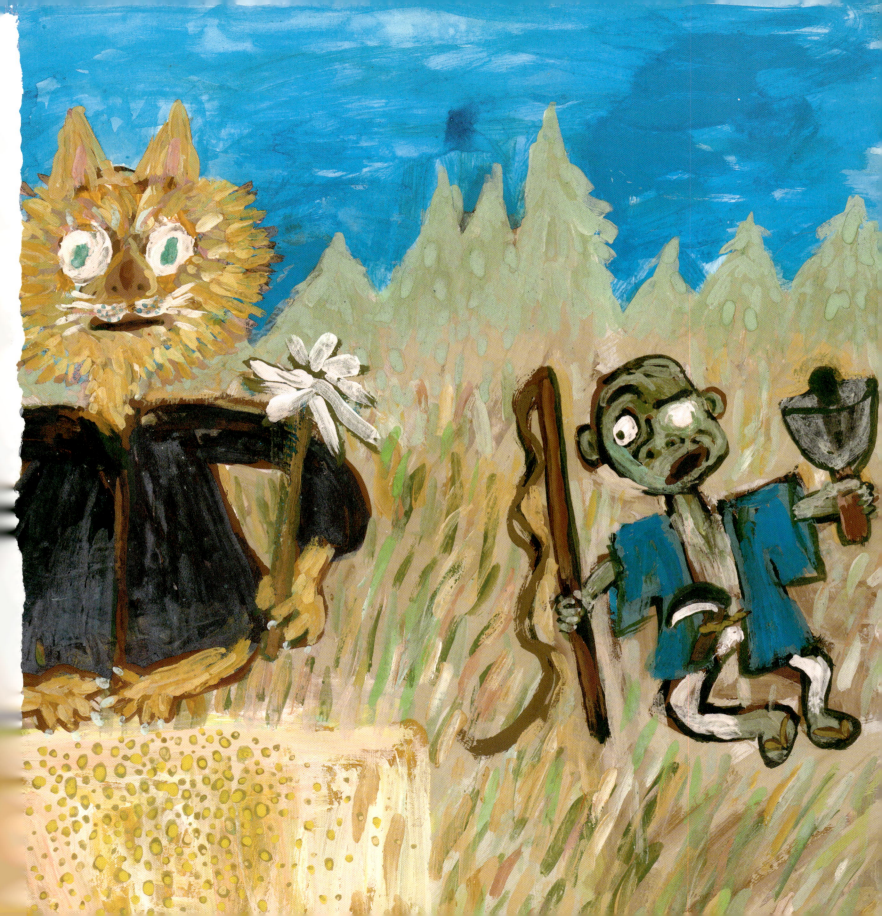

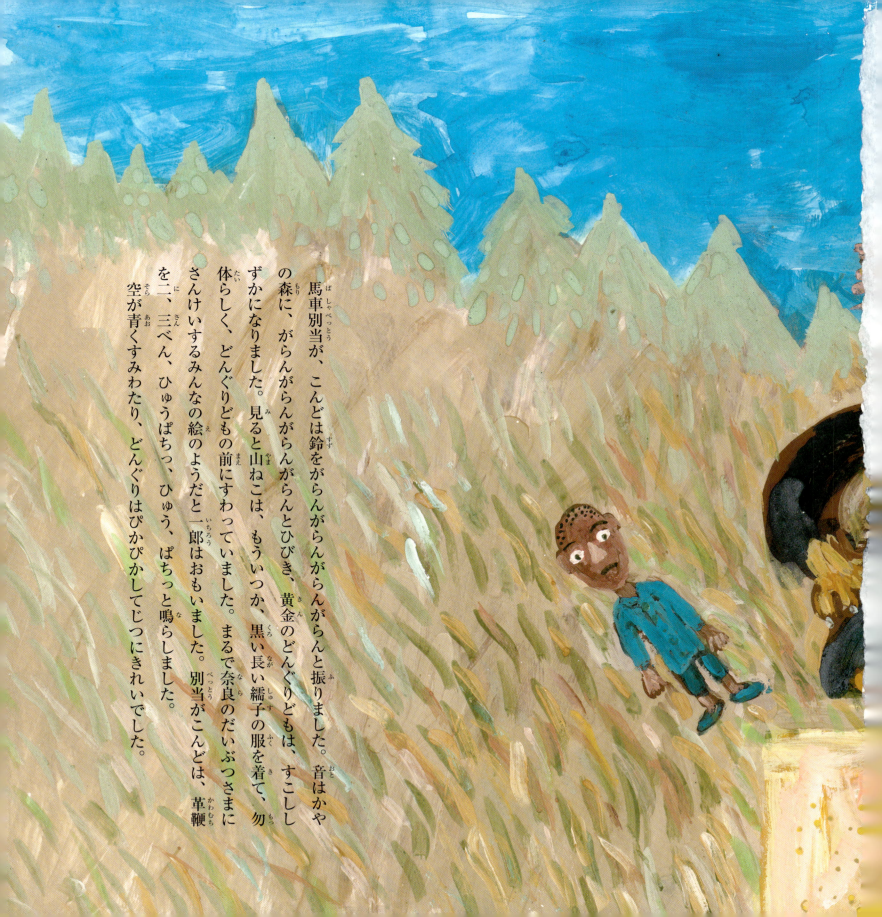

馬車別当が、こんどは鈴をがらんがらんがらんがらんと振りました。音はかやの森に、がらんがらんがらんとひびき、黄金のどんぐりどもは、すこししずかになりました。見ると山ねこは、もういつか、黒い長い繻子の服を着て、勿体らしく、どんぐりどもの前にすわっていました。まるで奈良のだいぶつさまにさんけいするみんなの絵のようだと一郎はおもいました。別当がこんどは、革鞭を二、三べん、ひゅうぱちっ、ひゅう、ぱちっと鳴らしました。どんぐりはぴかぴかしてじつにきれいでした。空が青くすみわたり、

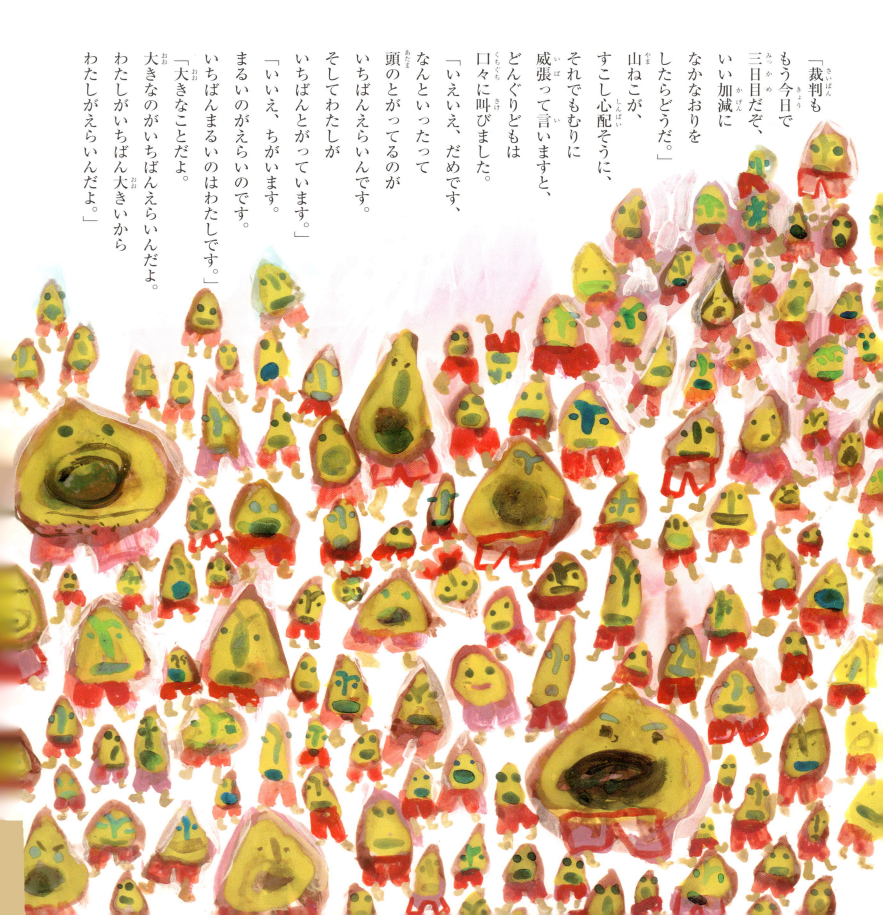

「裁判ももう今日で三日目だぞ、いい加減になかなおりをしたらどうだ。」
山ねこが、すこし心配そうに、それでもむりに威張って言いますと、どんぐりどもは口々に叫びました。
「いえ、だめです、なんといったって頭のとがってるのがいちばんえらいんです。そしてわたしがいちばんとがっています。」
「いいえ、ちがいます。まるいのがえらいのです。いちばんまるいのはわたしです。」
「大きなことだよ。大きなのがいちばんえらいんだよ。わたしがいちばん大きいからわたしがえらいんだよ。」

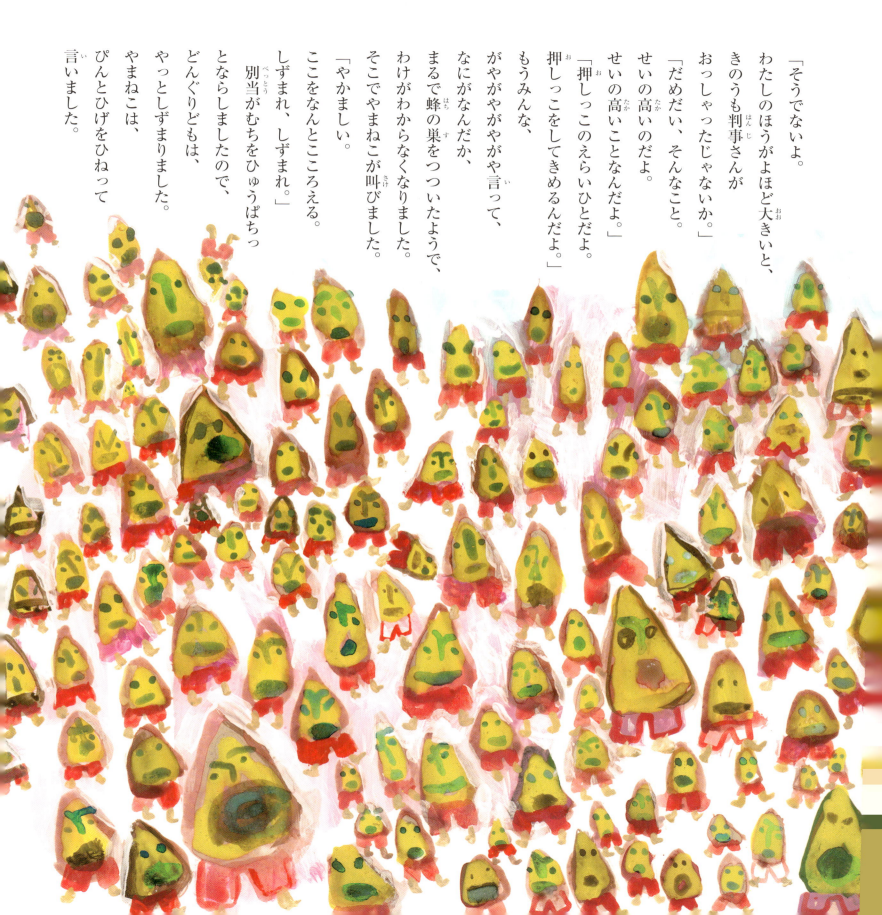

「そうでないよ。わたしのほうがよほど大きいと、きのうも判事さんがおっしゃったじゃないか。」
「だめだい、そんなこと。せいの高いのだよ。せいの高いことなんだよ。」
「押しっこのえらいひとだよ。押しっこをしてきめるんだよ。」

もうみんな、がやがやがやがや言って、なにがなんだか、まるで蜂の巣をつついたようで、わけがわからなくなりました。そこでやまねこが叫びました。

「やかましい。ここをなんとこころえる。しずまれ、しずまれ。」

別当がむちをひゅうぱちっとならしましたので、どんぐりどもは、やっとしずまりました。やまねこは、ぴんとひげをひねって言いました。

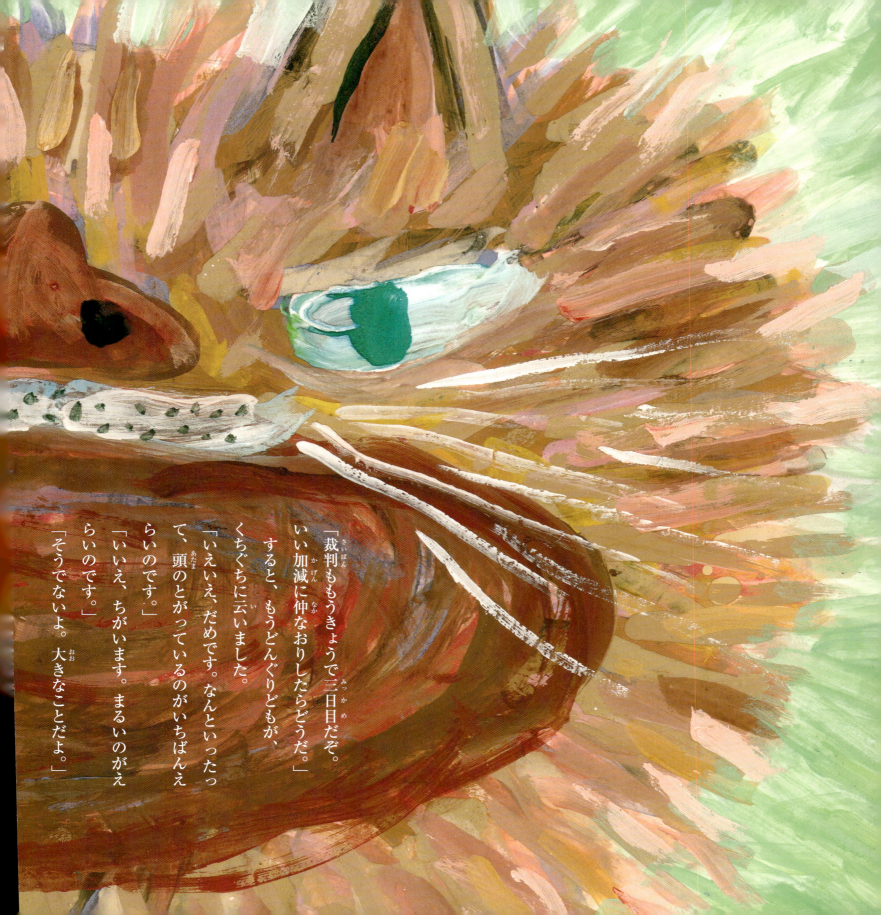

「裁判ももうきょうで三日目だぞ。いい加減に仲なおりしたらどうだ。」
　すると、もうどんぐりどもが、くちぐちに云いました。
「いえいえ、だめです。なんといったって、頭のとがっているのがいちばんえらいのです。」
「いえ、ちがいます。まるいのがえらいのです。」
「そうでないよ。大きなことだよ。」

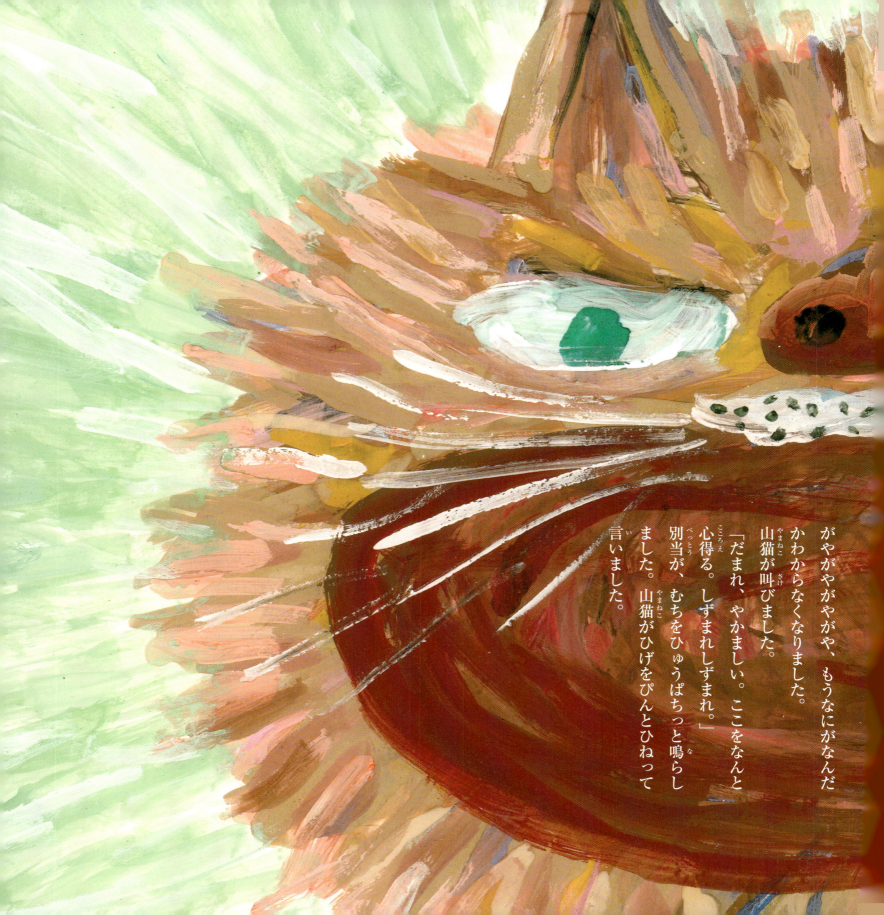

がやがやがやがや、もうなにがなんだかわからなくなりました。
山猫が叫びました。
「だまれ、やかましい。ここをなんと心得る。しずまれしずまれ。」
別当が、むちをひゅうぱちっと鳴らしました。山猫がひげをぴんとひねって言いました。

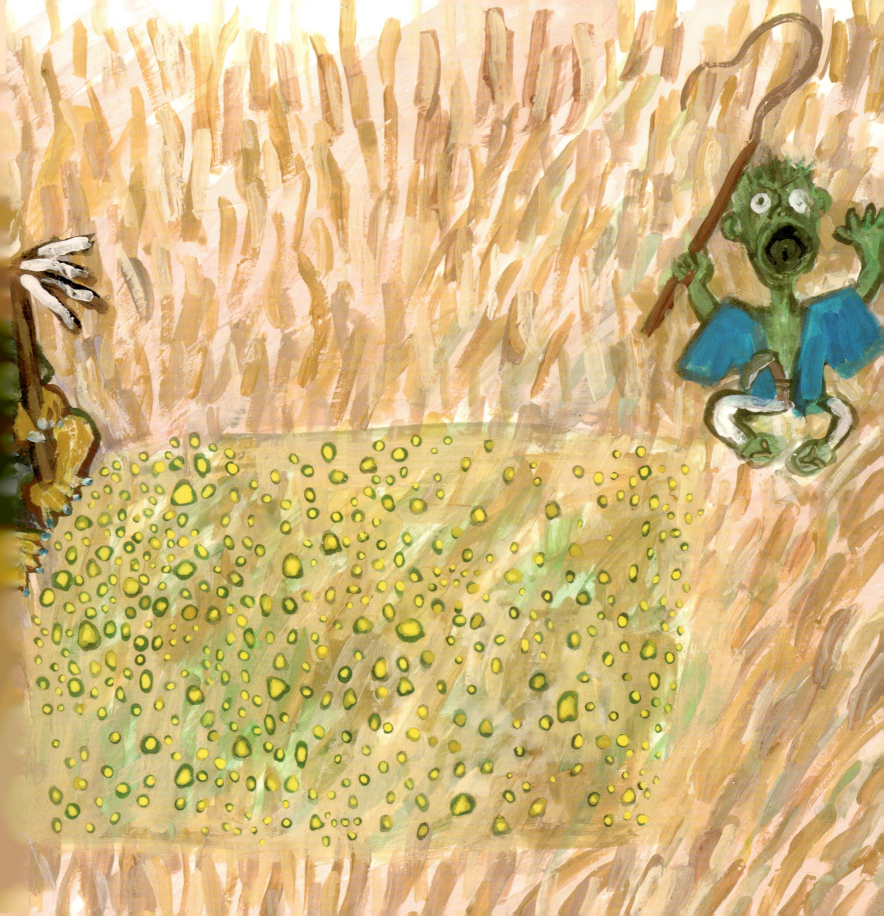

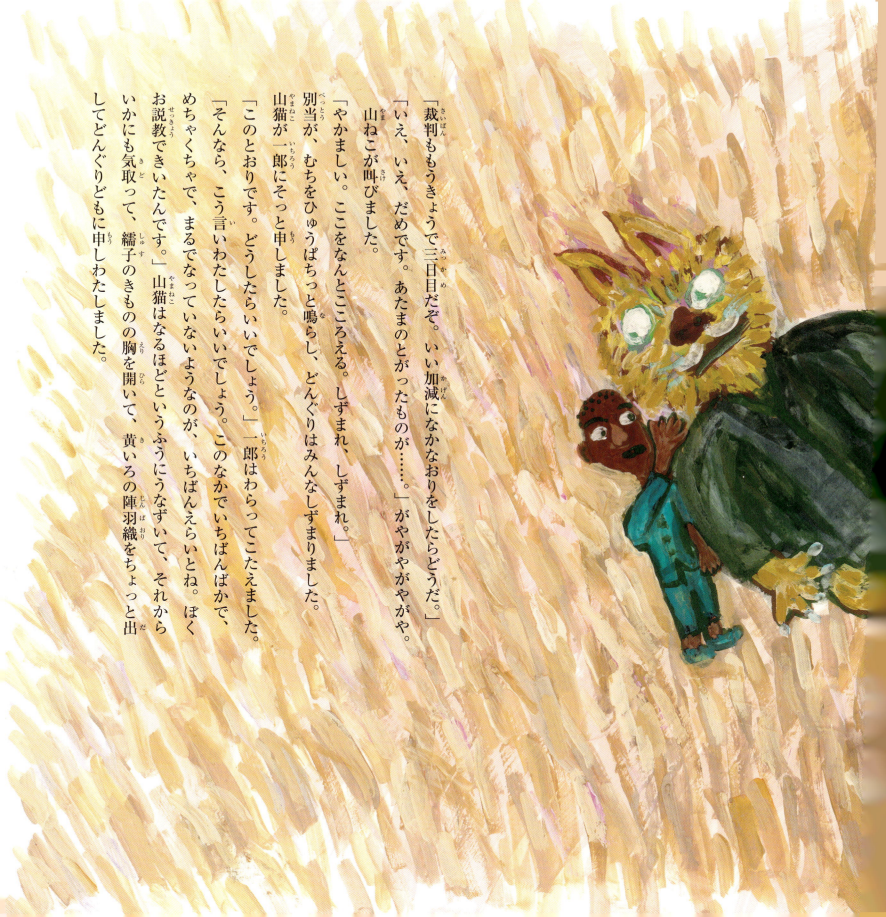

「裁判ももうきょうで三日目だぞ。いい加減になかなおりをしたらどうだ。」
「いえ、いえ、だめです。あたまのとがったものが……。」がやがやがや。
山ねこが叫びました。
「やかましい。ここをなんとこころえる。しずまれ、しずまれ。」
別当が、むちをひゅうぱちっと鳴らし、どんぐりはみんなしずまりました。
山猫が一郎にそっと申しました。
「このとおりです。どうしたらいいでしょう。」一郎はわらってこたえました。
「そんなら、こう言いわたしたらいいでしょう。このなかでいちばんばかで、めちゃくちゃで、まるでなっていないようなのが、いちばんえらいとね。ぼくお説教できいたんです。」山猫はなるほどというふうにうなずいて、それからいかにも気取って、繻子のきものの胸を開いて、黄いろの陣羽織をちょっと出してどんぐりどもに申しわたしました。

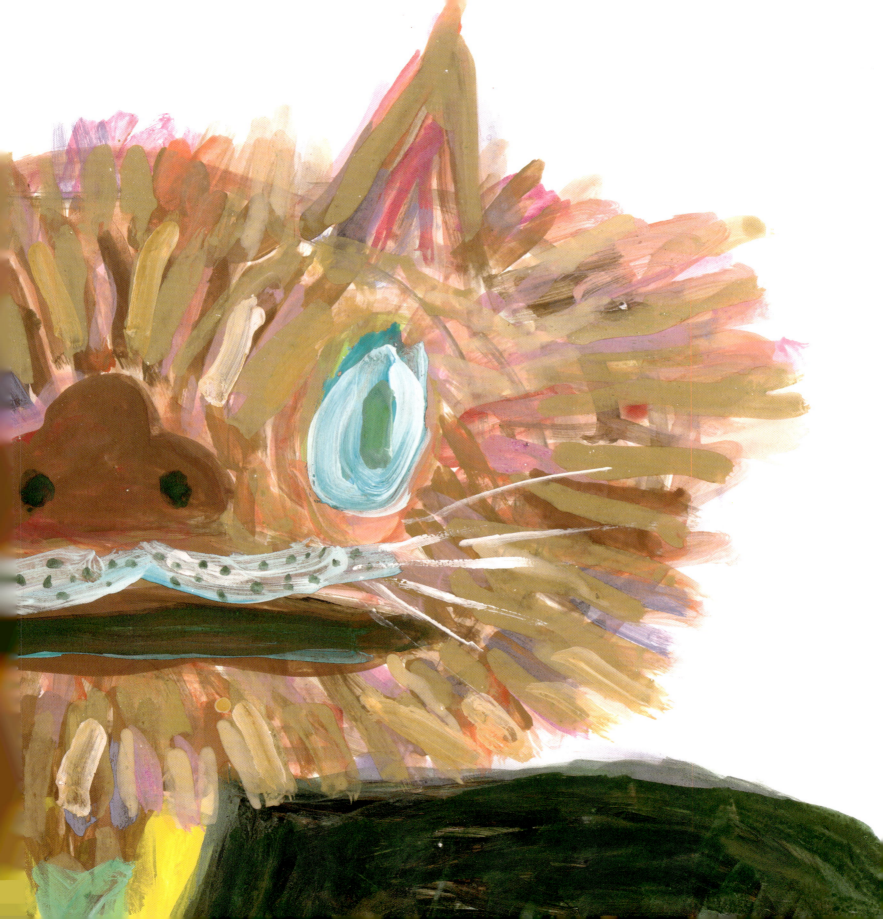

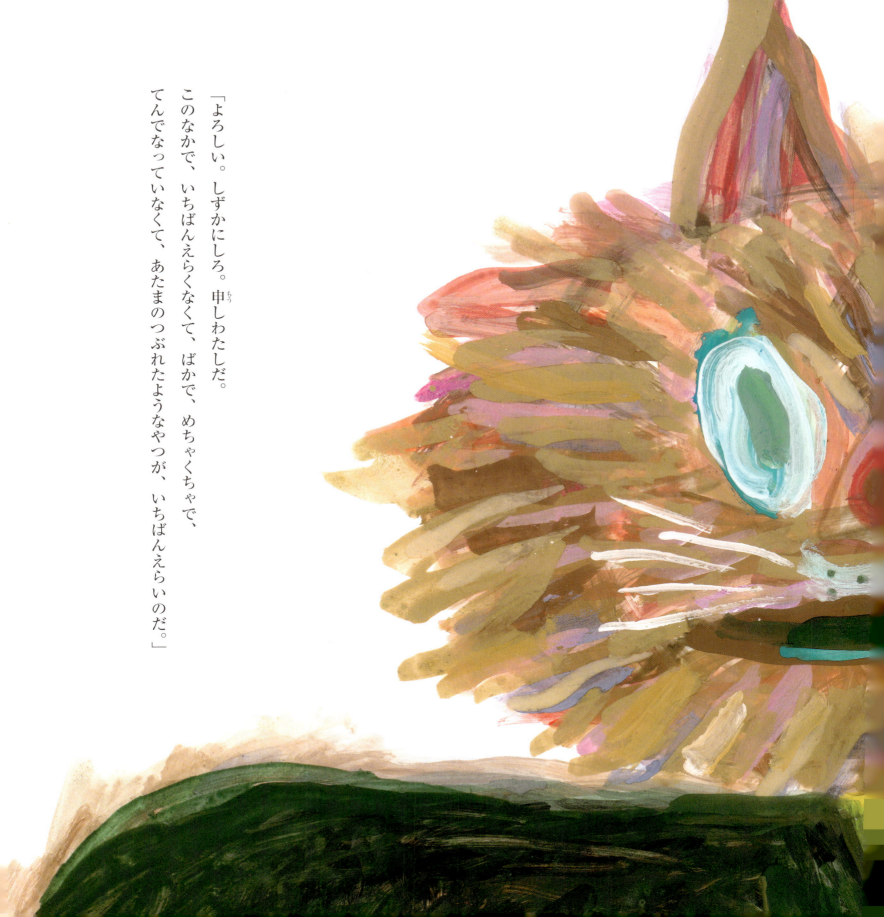

「よろしい。しずかにしろ。申しわたしだ。このなかで、いちばんえらくなくて、ばかで、めちゃくちゃで、てんでなっていなくて、あたまのつぶれたようなやつが、いちばんえらいのだ。」

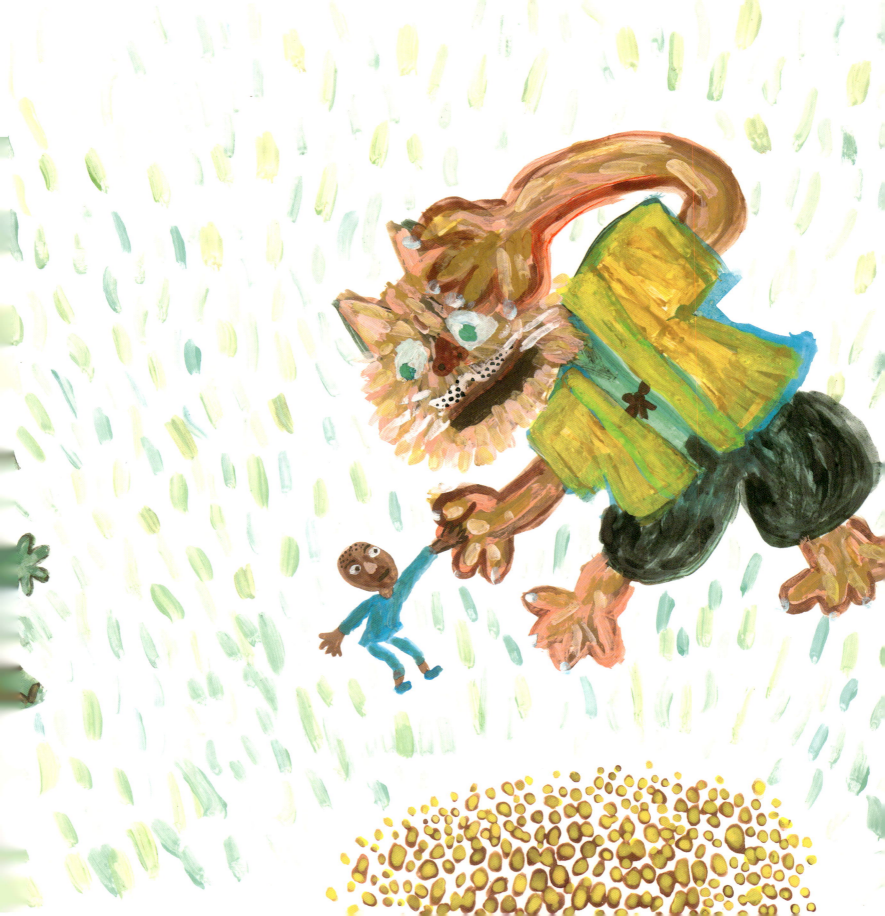

どんぐりは、しいんとしてしまいました。

それはそれはしいんとして、堅まってしまいました。

そこで山猫は、黒い繻子の服をぬいで、額の汗をぬぐいながら、一郎の手をとりました。別当も大よろこびで、五、六ぺん、鞭をひゅうぱちっ、ひゅうぱちっ、ひゅうぱちっと鳴らしました。やまねこが言いました。

「どうもありがとうございました。これほどのひどい裁判を、まるで一分半でかたづけてくださいました。どうかこれからわたしの裁判所の、名誉判事になってください。これからも、葉書が行ったら、どうか来てくださいませんか。そのたびにお礼はいたします。」

「承知しました。お礼なんかいりませんよ。」

「いいえ、お礼はどうかとってください。わたしのじんかくにかかわりますから。そしてこれからは、葉書にかねた一郎どのと書いて、こちらを裁判所としますが、ようございますか。」

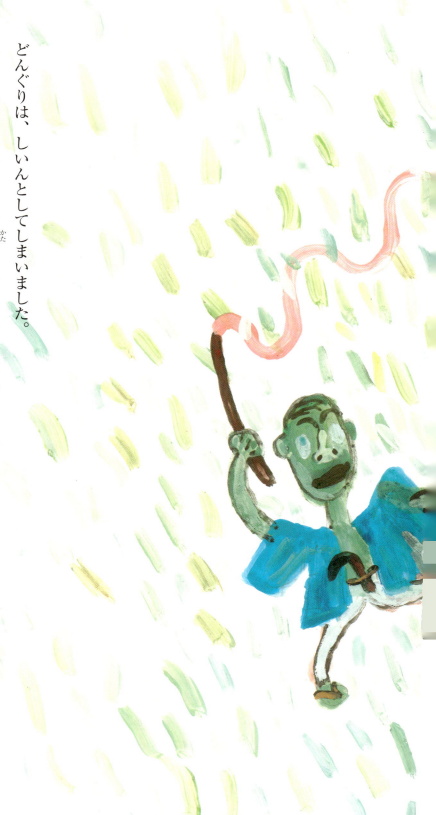

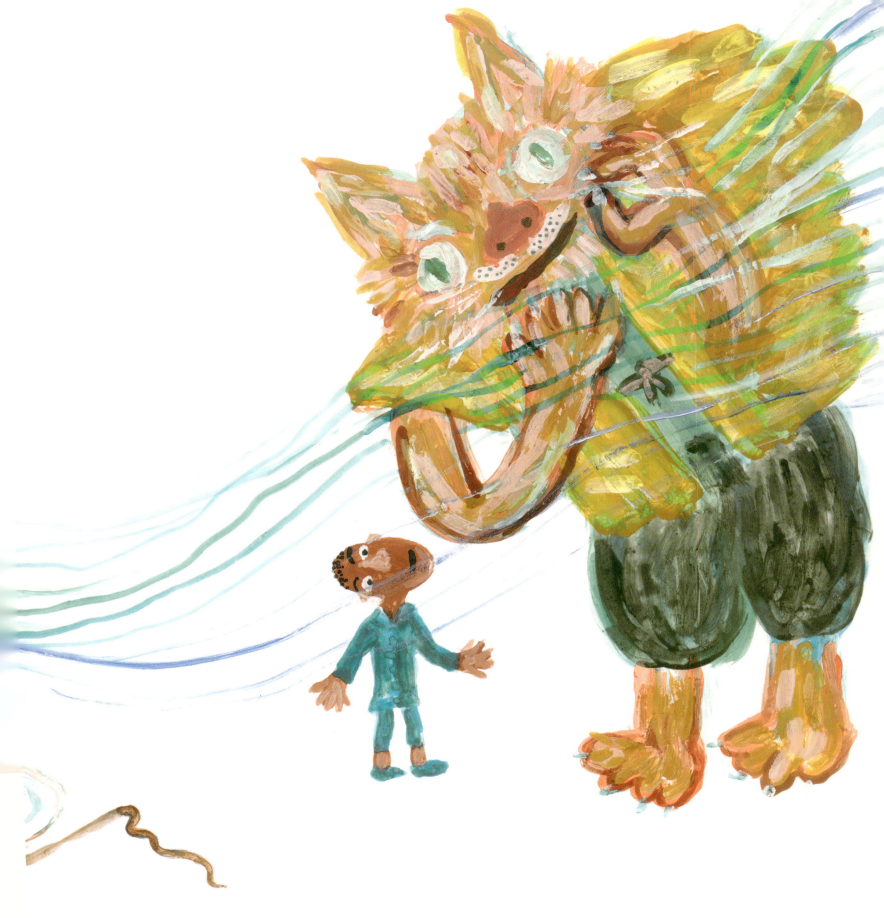

一郎が「ええ、かまいません。」と申しますと、やまねこはまだなにか言いたそうに、しばらくひげをひねって、眼をぱちぱちさせていましたが、とうとう決心したらしく言い出しました。

「それから、はがきの文句ですが、これからは、用事これあり付き、明日出頭すべしと書いてどうでしょう。」

一郎はわらって言いました。

「さあ、なんだか変ですね。そいつだけはやめた方がいいでしょう。」

山猫は、どう言いようがまずかった、いかにも残念だというふうに、しばらくひげをひねったまま、下を向いていましたが、やっとあきらめて言いました。

「それでは、文句はいままでのとおりにしましょう。そこで今日のお礼ですが、あなたは黄金のどんぐり一升と、塩鮭のあたまと、どっちをおすきですか。」

「黄金のどんぐりがすきです。」

山猫は、鮭の頭でなくて、まあよかったというように、口早に馬車別当に云いました。

「どんぐりを一升早くもってこい。一升にたりなかったら、めっきのどんぐりもまぜてこい。はやく。」

別当は、さっきのどんぐりをますに入れて、はかって叫びました。

「ちょうど一升あります。」山ねこの陣羽織が風にばたばた鳴りました。そこで山ねこは、大きく延びあがって、めをつぶって、半分あくびをしながら言いました。

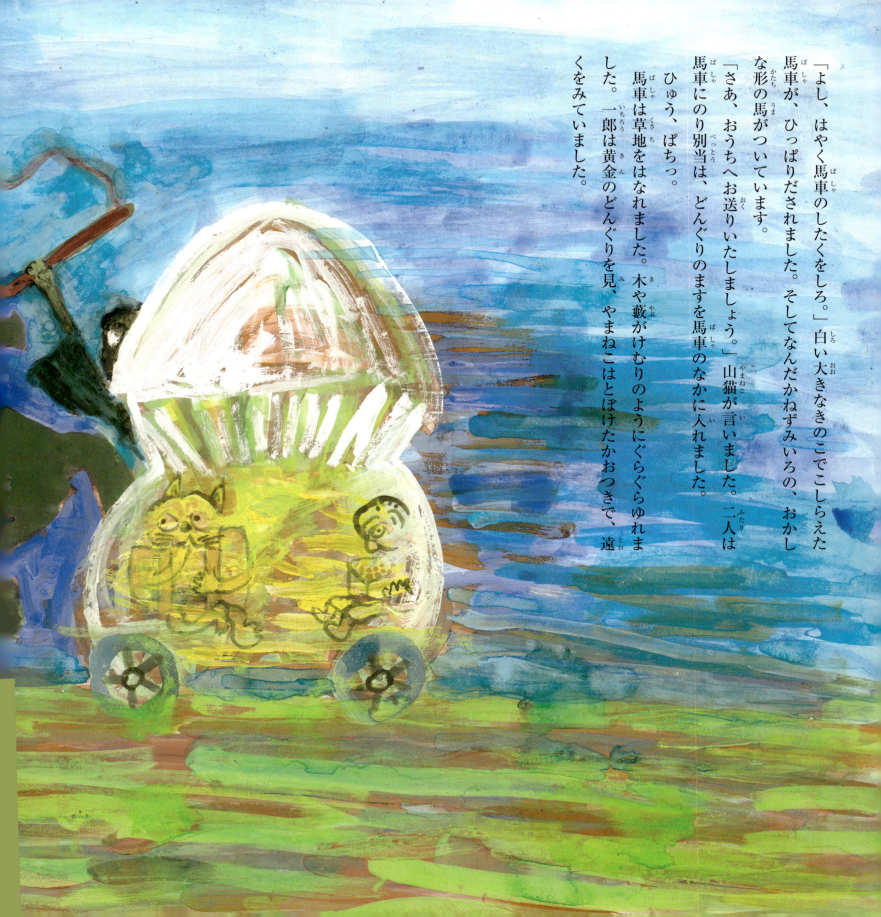

「よし、はやく馬車のしたくをしろ。」白い大きなきのこでこしらえた馬車が、ひっぱりだされました。そしてなんだかねずみいろの、おかしな形の馬がついています。
「さあ、おうちへお送りいたしましょう。」山猫が言いました。二人は馬車にのり別当は、どんぐりのますを馬車のなかに入れました。
ひゅう、ぱちっ。
馬車は草地をはなれました。木や藪がけむりのようにぐらぐらゆれました。一郎は黄金のどんぐりを見、やまねこはとぼけたかおつきで、遠くをみていました。

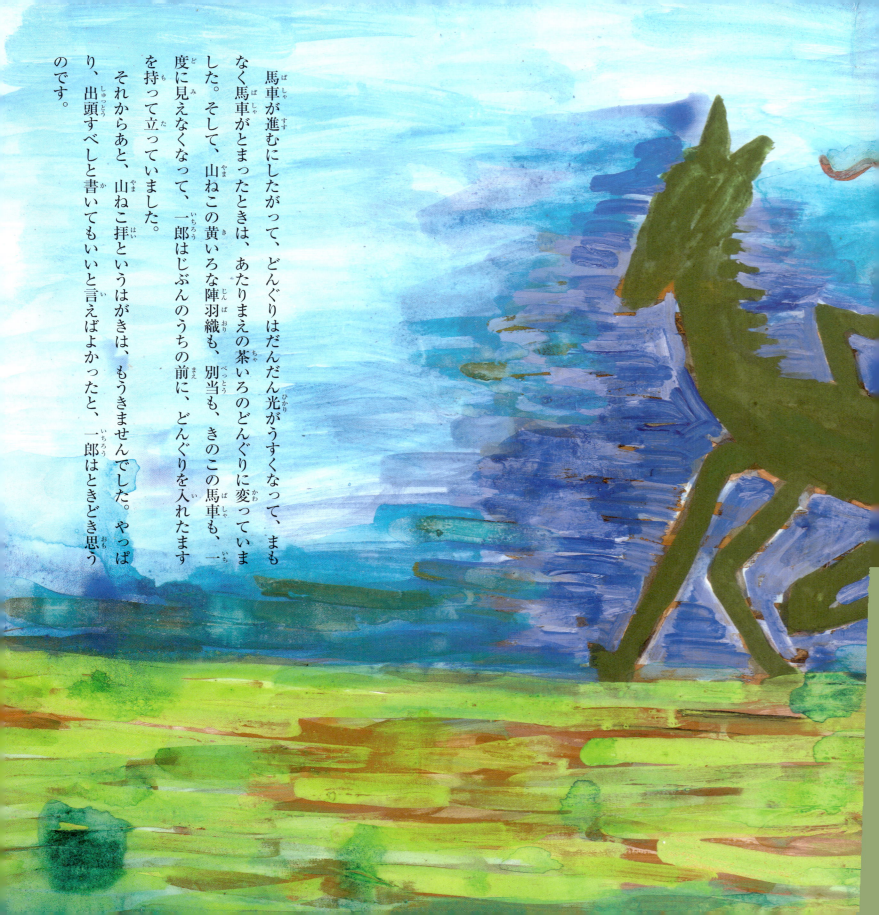

馬車が進むにしたがって、どんぐりはだんだん光がうすくなって、まもなく馬車がとまったときは、あたりまえの茶いろのどんぐりに変っていました。そして、山ねこの黄いろな陣羽織も、別当も、きのこの馬車も、一度に見えなくなって、一郎はじぶんのうちの前に、どんぐりを入れたますを持って立っていました。

それからあと、山ねこ拝というはがきは、もうきませんでした。やっぱり、出頭すべしと書いてもいいと言えばよかったと、一郎はときどき思うのです。

● 本文について

本書は『新校本 宮沢賢治全集』（筑摩書房）を底本としております。
なお原文の旧字・旧仮名、および送り仮名に関しては、原則として現代の表記を使用しています。
文中の句読点、漢字・仮名の統一および不統一は、原則として原文に従いましたが、読みやすさを考慮して、読点を足した箇所があります。

言葉の説明

［とびどぐ］……飛び道具。つまり鉄砲のこと。

［半天］………正しくは「半纏」と書く。羽織に似た紐（ひも）がついていない衣。

［尋常五年生］…現在の小学校五年生。

［馬車別当］……馬車をあやつる役目の人。

［陣羽織］………戦いの陣中で鎧（よろい）などの上に来た衣。

［繻子］…………サテンのようになめらかで光沢のある織物。

［説教］…………宗教の教義や趣旨を説き聞かせること。

［出頭］…………自分から裁判所などの役所に出向くこと。

［一升］…………およそ1800ミリリットルほどの量。

どんぐりと山猫

作／宮沢賢治
絵／田島征三

発行日／初版第1刷 2006年10月13日
　　　　第5刷 2021年10月14日
印刷・製本／丸山印刷株式会社
デザイン／タカハシデザイン室
編集／松田素子　(編集協力／永山綾)
電話 0120-645-605
〒581-8505 大阪府八尾市若林町1-76-2
発行者／木村皓一　発行所／三起商行株式会社
絵／田島征三

落丁本・乱丁本はお取り替えいたします。
本書の一部あるいは全部を無断でコピー・スキャン・デジタル化・ネット配信することは、著作権法上の例外を除き禁じられています。

40p 26cm×25cm　©2006 SEIZO TASHIMA
Printed in Japan　ISBN978-4-89588-113-5 C8793

絵・田島征三（たしま・せいぞう）

1940年、大阪府生まれ。幼少期を高知で過ごす。1962年に私家版の『しばてん』を制作（1971年偕成社より出版）。1965年に初めての絵本『ふるやのもり』（福音館書店）を出版。1969年に『ちからたろう』（今江祥智／文　ポプラ社）の絵でBIB金のリンゴ賞受賞。同年東京都日の出村に移住。畑を耕し、山羊を飼い、自然と向き合う暮らしの中でタブロー、リトグラフ、絵本、エッセイなどを創作。その後『ふきまんぶく』（偕成社）で講談社出版文化賞絵本賞、『とべバッタ』（偕成社）で絵本にっぽん賞および小学館絵画賞、『つかまえた』（偕成社）で産経児童出版文化賞美術賞を受賞するなど、受賞多数。1998年、伊豆半島に移住。木の実による絵本『ガオ』『モクレンおじさん』(以上、福音館書店）、作品集『生命の記憶』（現代企画室）を出版し、新境地を拓く。エッセイ集に『絵の中のぼくの村』（くもん出版）、『人生のお汁』（偕成社）などがある。新潟県十日町市・鉢集落の廃校になった小学校をまるごと絵本にしてしまう「鉢＆田島征三・絵本と木の実の美術館」を開館。